ERTONG MEISHU
JICHU JIAOCHENG

**儿童美术
基础教程**

YOUHUABANG

油画棒

王兆慈　编著

 化学工业出版社

·北京·

前　言

　　依据儿童绘画心理的发展顺序，针对六至十二岁儿童已由涂鸦期过渡到图示期并向写实倾向期逐步发展的特点，本套儿童绘画教学书遵循不死板、不教条的语言原则，由浅入深、寓教于乐、循序渐进地将一幅幅内容美好的绘画范例进行详细地分步讲解，并且鼓励儿童发挥自己的想象力，大胆自信地画画，持之以恒地学习，从而培养他们的勇气和耐心。

　　儿童学习绘画的重要性不仅仅是参加比赛画出成绩，更重要的是通过绘画锻炼儿童的眼、手、脑协同配合，左右大脑协调发育，在素质教育的关键期和大美的熏陶下使儿童形成正确的审美观，平和的心态以及不怕难、有耐心、擅观察、爱自然的良性循环，做拥有大智慧的小画家。

编者

目 录

油画棒基础知识

一、油画棒的绘画工具和绘画材料

1. 主要工具　　　　油画棒

　　油画棒在儿童美术绘画中是使用率最高的一种绘画工具。它使用方便、易于掌握，油质的特性有利于均匀涂色，使得画面的色彩鲜艳明快。对于初学绘画的儿童来说，即使是随意的涂鸦也能画得生动有趣。油画棒的品牌很多，颜色种类也很多，有12色、18色、24色、36色、48色等，这里选用36色作示范。在使用油画棒时不要先撕掉油画棒外面包裹着的纸，根据用量的变化再撕掉，以免弄脏衣物。

2. 辅助工具　　　　　铅笔、橡皮、勾线笔

（1）铅笔

　　铅笔的型号有很多，从6H到6B。H代表硬度，B代表黑度，H数字越大铅笔芯越硬，画出来的颜色就越浅；B数字越大铅笔芯越软，画出来的颜色就越黑，HB类铅笔芯硬度适中。这里建议选用HB的铅笔画草稿。

（2）橡皮

　　橡皮的种类也很丰富，如下方左图，从左往右依次是：

　　①擦一般铅笔痕迹的橡皮；②擦黑重铅笔痕迹的4B橡皮；③擦圆珠笔痕迹的硬橡皮；④粘炭条痕迹的可塑橡皮。

　　针对油画棒铅笔起稿的情况，用擦一般铅笔痕迹的橡皮。

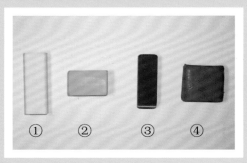

（3）勾线笔

黑色签字笔和黑色水彩笔可以作为勾线笔使用，按照画笔的耐水程度可分水性和油性两类，水彩笔一般都是水性的，遇水容易洇湿画纸；签字笔水性和油性都有，油性签字笔遇水不会洇湿画纸，选择哪种勾线笔都可以。此外笔号越大笔头越粗，所以一般选择0.1～0.5号的细笔。

水性签字笔

细水彩笔

油性记号笔

3. 画纸

用来进行油画棒创作的纸张，表面可以平整也可以粗糙。可以选择8开的素描纸、水彩纸或是水粉纸用做绘画练习。如果要参加绘画比赛，一般要求使用4开大小的纸。

二、油画棒的绘画技巧

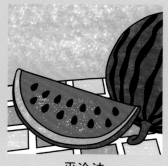

平涂法

单色渐变法

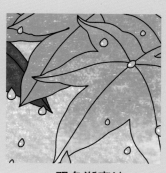

双色渐变法

混色法

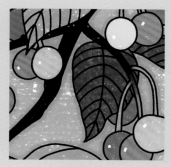

重画法

轻画法

三、色彩知识

1. 色彩的原色、间色和复色

（1）原色

指红、黄、蓝，色彩的三种原色，也就是基本色。三原色的色彩纯度最高，最鲜艳。可以调配出绝大多数色彩，而其他颜色不能调配出三原色。这里所说的三原色是指颜料三原色，不是色光三原色。

（2）间色

指在三原色中某两种原色相互混合出来的第二次色。把三原色中的红色与黄色相互混合可以得出橙色，把红色与蓝色相互混合可以得出紫色，把黄色与蓝色相互混合可以得出绿色。

（3）复色

指把三种原色相互混合，或是间色与间色相互混合调配出来的三次色就是间色。这种混合了三原色的复色含有黑色成分，但是纯度很低。

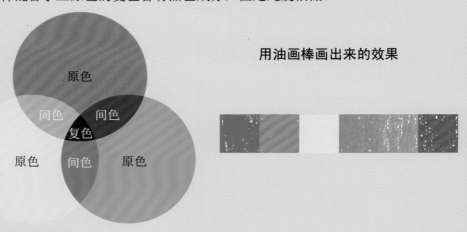

用油画棒画出来的效果

2. 色彩的三要素

（1）色相

指色彩的相貌，比如：红、黄、蓝等可以看得见的，认得出来的，叫得上或叫不上名字的色彩，也就是能够被区分开的色彩的外貌。

（2）明度

指色彩的明暗程度，也叫做色彩的亮度，衡量色彩是明亮还是暗淡。

（3）纯度

指色彩的纯净程度，也就是色彩的饱和度，衡量色彩是鲜艳还是混浊。

（4）36色油画棒色相名称（从左向右）

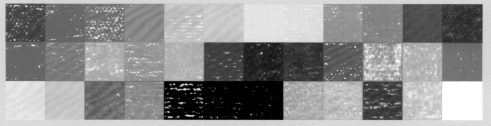

第一排 棕色 红色 朱红色、橘色、橙黄色、明黄色、黄色、柠檬黄色、黄绿色、草绿色、绿色、翠绿色；

第二排 蓝绿色、茶叶色、淡绿色、天蓝色、浅蓝色、钴蓝色、群青色、紫色、紫红色、淡紫色、粉红色、鲜红色；

第三排 淡黄色、中黄色、赭石色、土黄色、褐色、普蓝色、黑色、银色、金色、深灰色、浅灰色、白色。

(5) 明度

天蓝色逐渐加白色，色彩明度越来越高。

(6) 纯度

红色系、绿色系、紫色系，三组同一色系但纯度不同的对比。

3. 对比色和互补色

(1) 对比色

指在色环中每种颜色和它180°相对的颜色形成的色彩关系就是对比色。对比色给人的视觉感觉是强烈对比感或排斥感，对比色在绘画作品中的正确运用可以使画面色彩感觉更加艳丽明快，更加有利于突出主题。常说的三组对比色包括：红色和绿色，黄色和蓝色，橙色和紫色。

　红绿对比　　　　　　　　　黄蓝对比　　　　　　　橙紫对比

(2) 互补色

指在美术范畴中，两种色彩相互调合后能产生中性灰黑色，就称这两种色彩为互补色。常说的三组互补色包括：红色和绿色，黄色和紫色，橙色和蓝色。

　红绿互补　　　　　　　　　黄紫互补　　　　　　　橙蓝互补

每组互补色都有它们自己的特性：

红色和绿色互为补色会形成强烈的冷暖对比和色相对比，给人最直接的视觉冲击；

橙色和蓝色互为补色也会产生强烈的冷暖对比；

黄色和紫色互为补色会产生鲜明的明暗对比。

综上所述，在每组互补色中都可以降低一方的纯度、明度或面积，使二者形成调和的视觉感受。

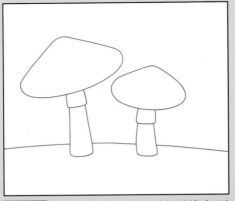

步骤一　铅笔起稿。画出地平线和两个蘑菇，一高一矮，好像小雨伞的样子。

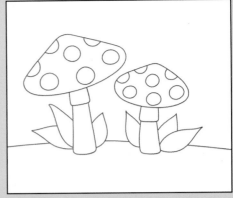

步骤二　在蘑菇上画出圆圈儿斑点，然后在蘑菇根部画出几片小叶子。

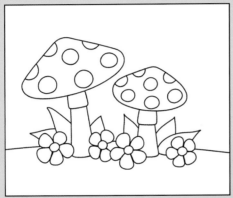

步骤三　在蘑菇前面点缀几朵小花，注意前后景物的遮挡关系。用勾线笔勾线。

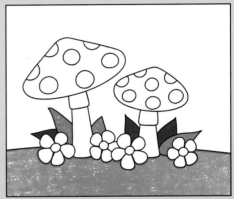

步骤四　选择黄绿色油画棒涂草地，草绿色和翠绿色油画棒涂小叶子，草绿色涂前面的叶子，翠绿色涂后面的叶子。

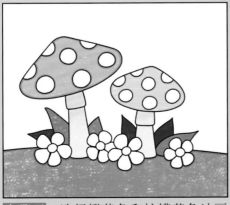

步骤五　选择橙黄色和柠檬黄色油画棒涂蘑菇伞，斑点可以不涂。用渐变的画法，选择淡黄色油画棒涂蘑菇的枝干。

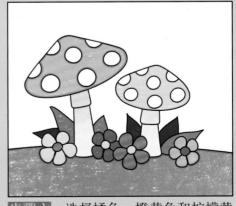

步骤六　选择橘色、橙黄色和柠檬黄色油画棒给小花涂色。尽量把花瓣和花心的颜色错开搭配。

参考图

参考图

涂色，完成！

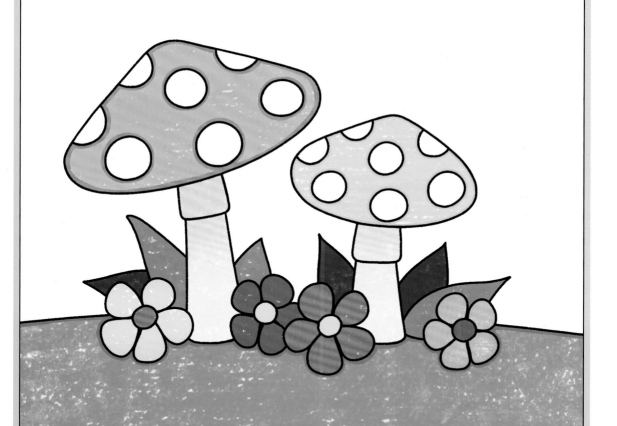

小画家的小锦囊

　　油画棒比较粗，涂大面积颜色很方便，但是小地方就很容易涂出去。不妨用同色的水彩笔沿轮廓线描一遍，然后再用油画棒涂色，这样就不会涂出去了。

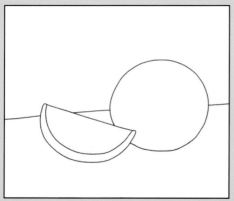

步骤一 铅笔起稿。画出西瓜的外轮廓，一个完整的西瓜和一块儿切了的西瓜。再画出桌子边线。

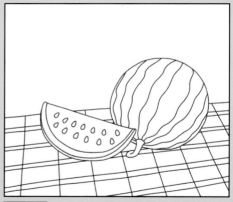

步骤二 画出西瓜的条纹、短短的瓜秧，以及西瓜子。然后画格子桌布，画的时候要考虑到简单的透视关系。

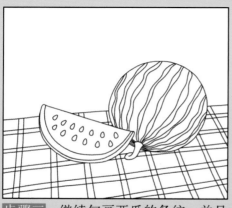

步骤三 继续勾画西瓜的条纹，并且给格子桌布加上双线。

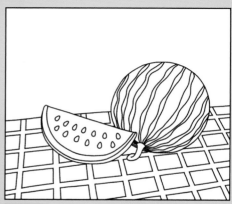

步骤四 把格子相交部分擦掉，然后用勾线笔勾画物体的轮廓线。

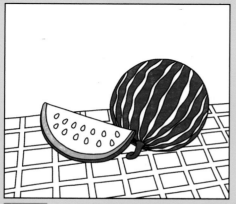

步骤五 选择翠绿色和淡绿色油画棒涂西瓜皮和瓜秧。

步骤六 用朱红色油画棒涂西瓜瓤，黑色油画棒涂西瓜皮上的条纹和西瓜子。

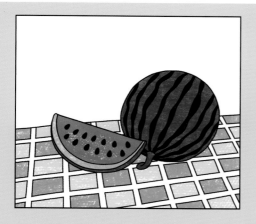

步骤七 选择柠檬黄和黄绿色油画棒相互交错着涂格子桌布，留出白边。如果担心涂出轮廓线，就用同色的水彩笔沿着黑色轮廓线内侧仔细勾描一圈儿，然后再用油画棒涂色。

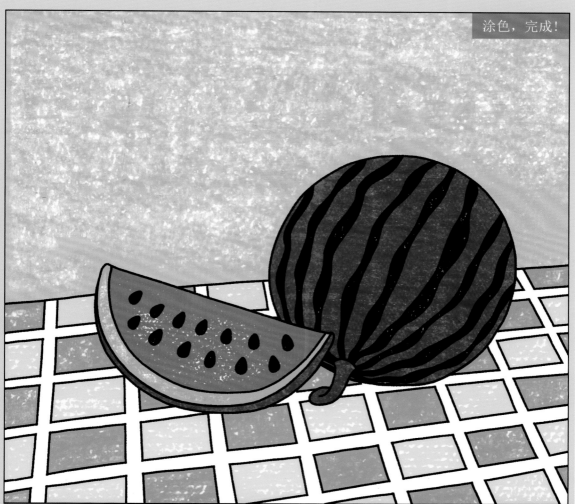

涂色，完成！

小画家的小锦囊

在这幅作品中，使用了红绿对比色，色彩纯度高，在朱红色和翠绿色的相互映衬下，画面显得格外鲜艳。除此以外柠檬黄和黄绿色也是艳丽的颜色。如果继续使用高纯度、高明度的颜色，画面会变得太刺眼，过犹不及。这时可以运用"黑、白、灰"作为调和色，穿插在画面中，起到调节和统一画面颜色的作用。

步骤一 铅笔起稿。画出地平线，在它前面画出相互遮挡的苹果，用双线画出倾斜的树枝。

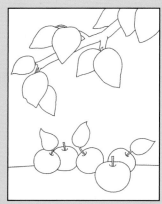

步骤二 添加上树叶，注意树叶之间的遮挡关系，为苹果画上几片叶子。

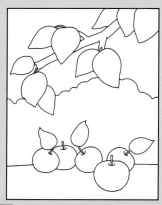

步骤三 在画面中间偏上的位置，用波浪线画出云朵的外形，然后用勾线笔勾线。

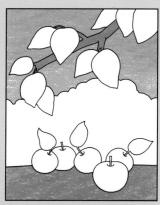

步骤四 浅蓝色油画棒平涂天空，茶叶色油画棒涂草地和树枝。

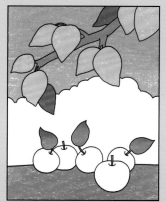

步骤五 赭石色、中黄色和明黄色油画棒涂树叶，茶叶色混合翠绿色油画棒涂出渐变效果的苹果叶子。

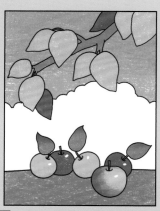

步骤六 朱红色和中黄色油画棒涂后面的苹果，然后将这两种颜色按渐变的画法涂前面的苹果。

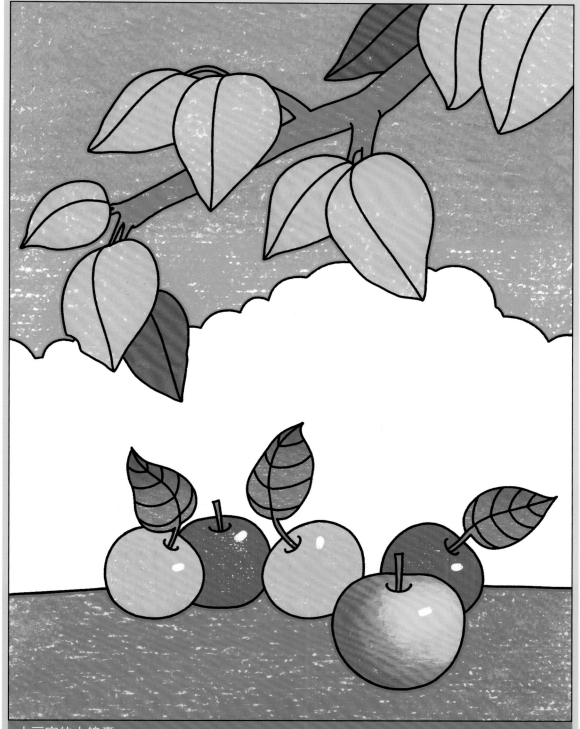

小画家的小锦囊

《苹果熟了》是一幅描绘秋天景色的油画棒作品，画面中的黄颜色十分醒目，表现出这个季节的整体色调。此外，红色和绿色、黄色和蓝色是两组对比色，这样的色彩搭配可以使画面的色彩感觉更加强烈、鲜艳。

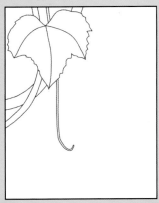

步骤一 铅笔起稿。画出弯曲的葡萄藤和一片大葡萄叶，注意藤蔓的线条要画得流畅自然。

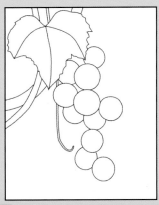

步骤二 在大葡萄叶下面画出一串葡萄，葡萄珠的安排是越往下越少，注意它们之间的遮挡关系。

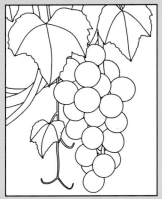

步骤三 把这串葡萄画完整，在它两旁添加两片小葡萄叶，然后勾线。

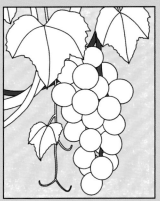

步骤四 淡黄色油画棒平涂底色，翠绿色油画棒涂最后面的葡萄藤。

步骤五 绿色、草绿色和黄绿色油画棒按照从后往前的顺序，分别涂葡萄藤和葡萄叶。

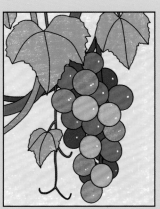

步骤六 紫色、紫红色、淡紫色和粉红色油画棒按照里深外浅的规律涂葡萄珠儿，注意留出高光。

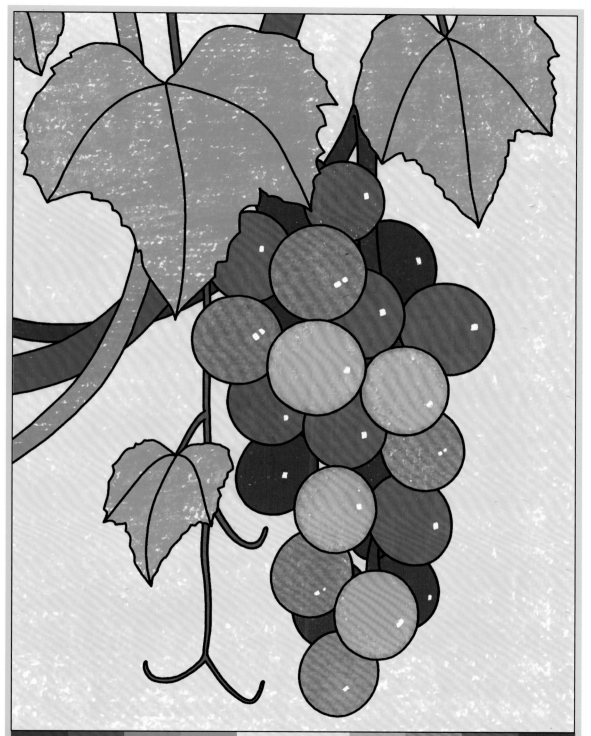

小画家的小锦囊

　　在这幅作品中，运用了黄色与紫色这一对儿互补色。还记得前面介绍过的三对儿互补色吗？红色与绿色、黄色与紫色、蓝色与橙色它们互为补色。在画画时，适当地运用互补色，不仅可以增强画面色彩的对比，还能起到平衡画面色彩的作用（参考上面的色标）。

步骤一 铅笔起稿。画出牵牛花弯曲的枝蔓，再画出牵牛花的两片叶子，在枝蔓两边画出两只蝴蝶的翅膀。

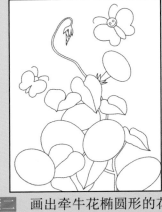

步骤二 画出牵牛花椭圆形的花冠、叶子和花蕾，在两只蝴蝶的翅膀中间画出它们的头部、触角和身体，要拟人和卡通风格的。

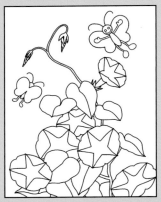

步骤三 把花心画成五角星的形状，修饰花瓣边沿，画出两只蝴蝶四肢的动作，然后勾线。

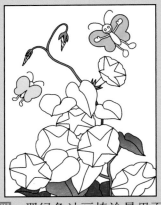

步骤四 翠绿色油画棒涂最里面的叶子，草绿色混合翠绿色油画棒渐变地涂中间的枝蔓和叶子，橙黄色和柠檬黄色油画棒分别涂两只蝴蝶的翅膀。

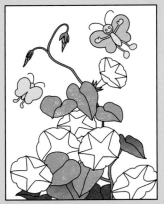

步骤五 黄绿色油画棒涂最外面的叶子，淡粉色油画棒涂花蕾，淡黄色油画棒涂两只蝴蝶的身体。

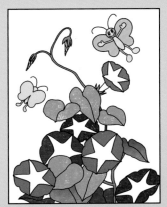

步骤六 群青色、紫色和艳红色油画棒涂牵牛花的花瓣，花心留白，粉红色油画棒涂两只蝴蝶的圆脸蛋。

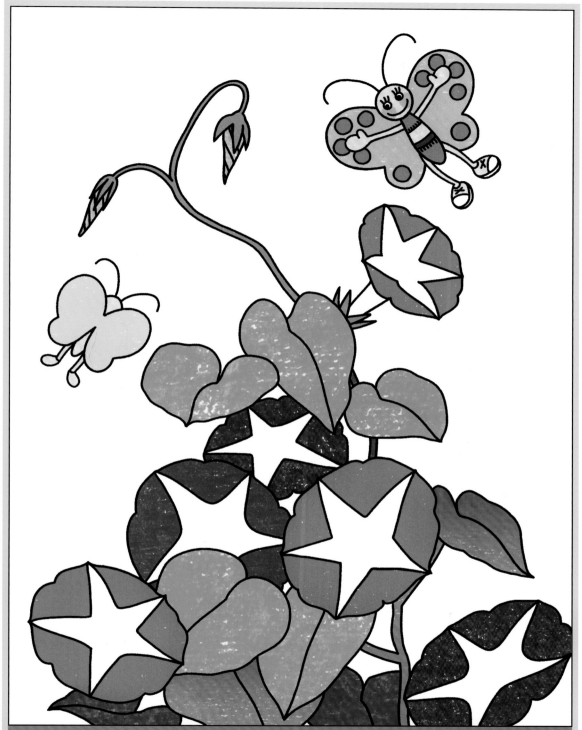

小画家的小锦囊

　　卡通风格的绘画作品需要可爱夸张的表现手法，也需要合适的画笔配合完成。油画棒比较粗，适合大面积涂色和渲染画面气氛，如果刻画小面积和细节部分，可以用细的勾线笔或水彩笔搭配着来画。但不要过多使用，否则会破坏油画棒粗犷大气、朴实艳丽的特色。

步骤一 铅笔起稿。画出地平线和香蕉树的枝叶。叶子画得大一些，从一侧搭到另一侧。

步骤二 在树根部画出鱼鳞线条，在树下画出连在一起的两根香蕉还有一些花草。

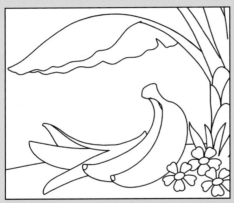

步骤三 画一根拨开一半皮的香蕉，让三根香蕉有所区别，然后勾线。

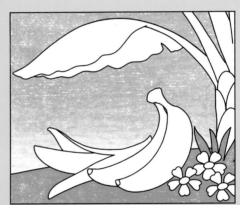

步骤四 选择浅蓝色油画棒，用渐变的画法涂背景天空，黄绿色油画棒平涂草地。

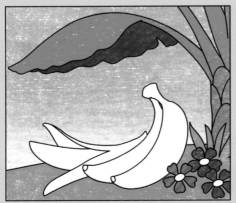

步骤五 草绿色、翠绿色和茶叶色油画棒搭配着涂香蕉树，紫红色、红色和橘色油画棒涂花朵。

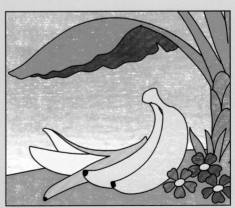

步骤六 柠檬黄色油画棒涂花心和最前面的香蕉，黄色和明黄色油画棒涂后面两根香蕉，淡黄色油画棒浅浅地涂香蕉瓤和香蕉皮的内侧。

参考图

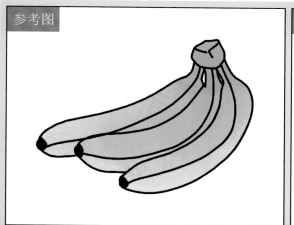

参考图

涂色，完成！

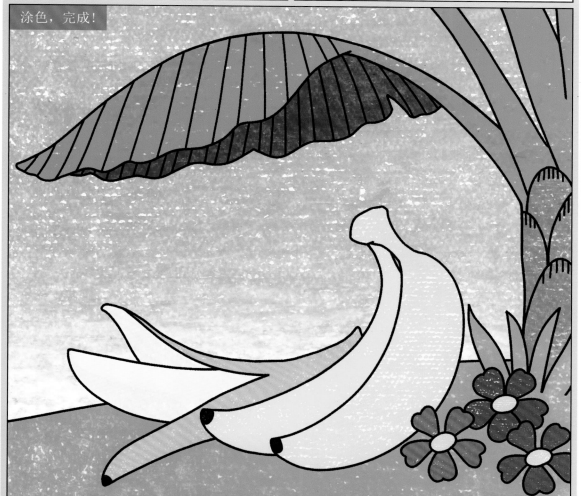

小画家的小锦囊

　　香蕉的造型有些复杂，不同于前面画过的苹果、葡萄这些水果。圆形的水果画起来会容易些，因为这些形状好把握。要想提高自己的绘画水平，除了临摹练习，写生更加重要。没有对日常生活细致入微的观察和体会，怎么能画出自己想要表达的绘画作品呢？

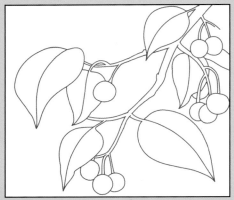

步骤一 铅笔起稿。考虑好构图，从一侧成斜线延伸过来，画出樱桃树的枝叶。

步骤二 把叶片画得有大有小、错落有致，再添加一些樱桃果实。圆形的果实三三两两地相互遮挡。

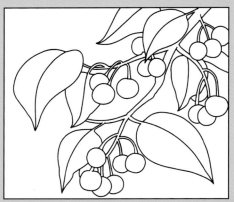

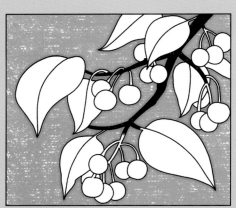

步骤三 根据画面空白面积的具体情况，适当添加几颗樱桃完善构图，然后勾线。

步骤四 浅蓝色油画棒平涂背景，深棕色油画棒涂樱桃树的枝干。

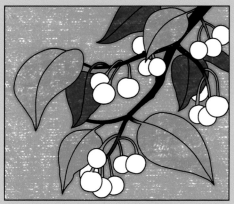

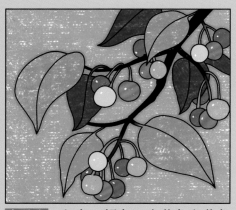

步骤五 用翠绿色油画棒涂后面的叶子，黄绿色油画棒涂前面的叶子。不同颜色相连的地方用混合渐变的画法处理。

步骤六 红色、橘色、中黄色和黄色油画棒按照从后到前的顺序涂樱桃果实，并且在相同的位置留出高光。

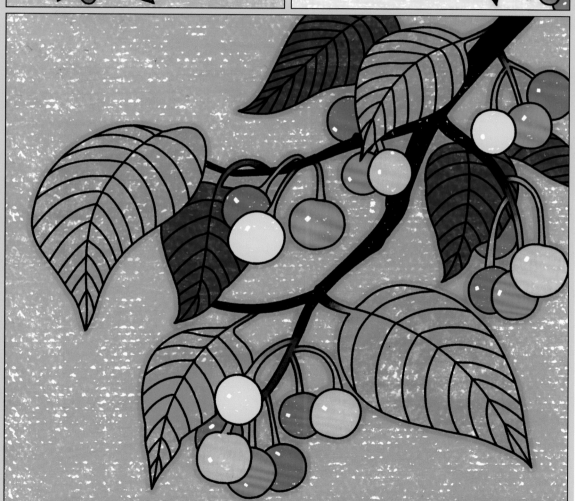

小画家的小锦囊

　　画画需要耐心和细心，尤其是当我们不知道如何搭配颜色的时候，不要着急，可以多尝试几种方案，比如互补色搭配、对比色搭配、同类色搭配、邻近色搭配等等，不同的色彩搭配能带给我们不同的心理感受。依照创作灵感，大胆地运用颜色。

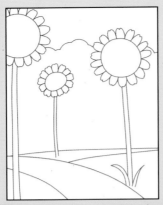

步骤一 铅笔起稿。先画出地平线、云朵、草坡和小路，再按从远到近的顺序依次画出三棵向日葵的外形。

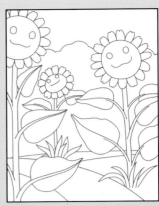

步骤二 给三棵向日葵画出卡通风格的面部表情、再画出它们两两相错的枝叶和根部的小草。

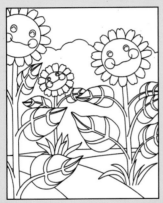

步骤三 细致刻画三棵向日葵微笑的表情，再用双线画出叶脉。检查画面的整体效果，然后勾线。

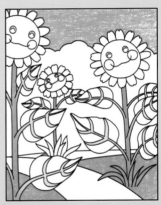

步骤四 浅蓝色油画棒涂天空，云朵留白，黄绿色油画棒涂近处的草坡，再混合柠檬黄色油画棒渐变地涂向日葵的枝干。

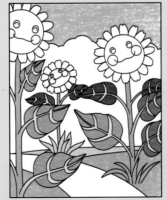

步骤五 翠绿色、绿色和草绿色油画棒按照从远到近的顺序分别涂三棵向日葵的叶子，淡绿色油画棒涂远处的草坡。

步骤六 淡黄色和黄色油画棒按照从远到近的顺序分别涂它们的花瓣，橙黄色和朱红色油画棒分别涂它们的脸和红脸蛋，浅灰色油画棒涂小路。

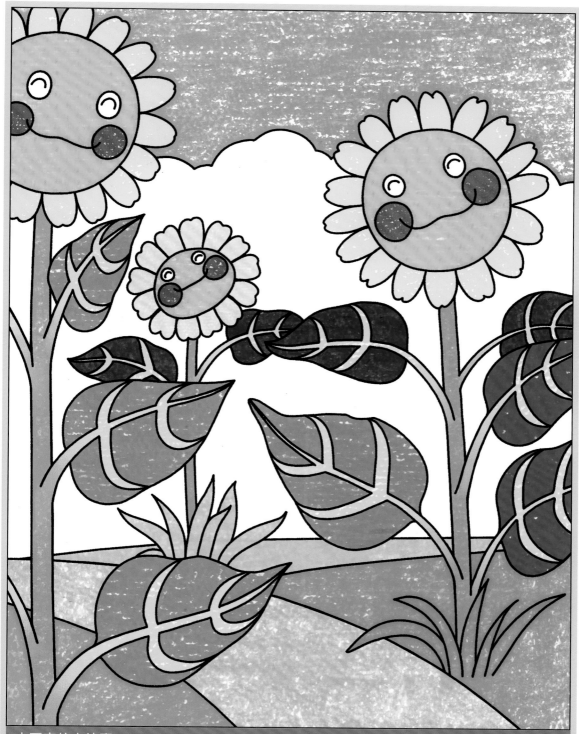

小画家的小锦囊

　　《阳光般的微笑》这幅画的最大特点就是拟人化风格，在画的时候可以按照自己的创意，把它们重新设计。比如将三棵向日葵设定为一家三口，加以区分。希望大家充分发挥自己的想象力，创造出一幅美妙、有趣的绘画作品。

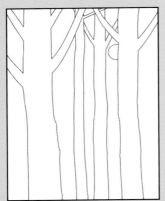

步骤一 铅笔起稿。画出四棵前后之间相互遮挡的大树，要画出它们的分枝，再画出被树干挡住了一部分的圆月。

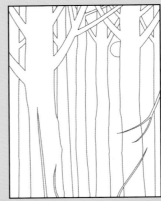

步骤二 画出更多的树木的分枝，在画面最前面画出几枝矮小的细树枝。

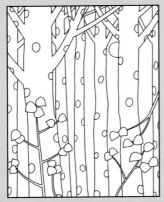

步骤三 画出树木椭圆形的树纹，在小树枝上画出相互遮挡的树叶，然后勾线。

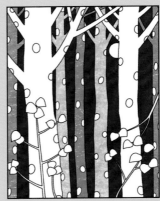

步骤四 普蓝色油画棒平涂深夜的背景，浅灰色和茶叶色油画棒分别涂最后面和中间一层的树木。

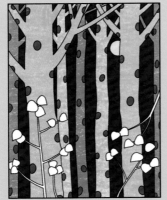

步骤五 淡黄色油画棒涂圆月，淡绿色油画棒涂前面的树木，深灰色油画棒涂树纹。

步骤六 淡黄色油画棒涂最前面的小树枝，黄绿色油画棒涂下面的树叶，柠檬黄色油画棒涂上面的树叶。

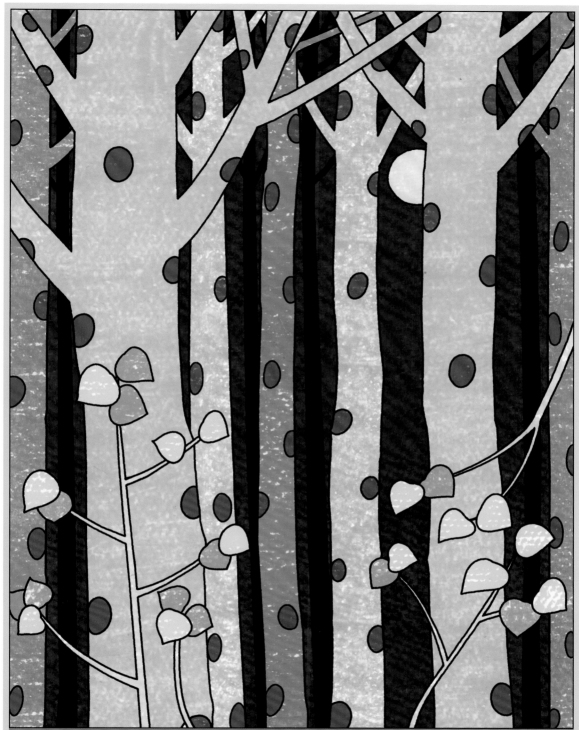

小画家的小锦囊

　　这幅画看着很复杂，其实不然，主要是画面安排得很满，树叶相互遮挡显得层次很丰富。画的时候一定要仔细认真，别画乱了，尽可能表现出这种层次感。

步骤一　铅笔起稿。把青蛙妈妈的脸及荷叶画成椭圆形，眼睛画成圆形，身子画成"口袋"的形状。

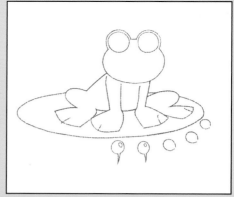

步骤二　在青蛙妈妈眼睛外面画上眼圈，再画出四肢的基本形态，然后画出蝌蚪宝宝的圆脑袋，以及圆圆的眼眶。

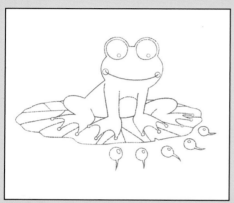

步骤三　画青蛙妈妈的圆眼珠和微笑的嘴，在嘴角上套两个小圆圈，画出脚蹼，再画出荷叶的叶脉和弯曲的叶边。

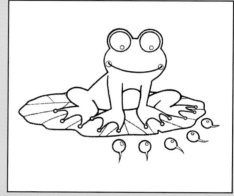

步骤四　用勾线笔勾边后，擦去多余的铅笔线条。叶脉这样的细线条留到涂完颜色后再勾，因为涂色时细线条会被颜色盖住。

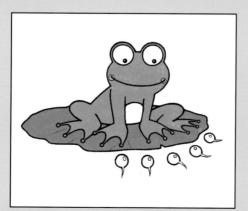

步骤五　用黄绿色和草绿色油画棒，分别涂青蛙妈妈和荷叶，眼睛和肚皮留白。用粉红色油画棒点缀嘴角。

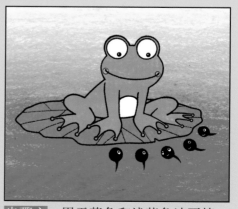

步骤六　用天蓝色和浅蓝色油画棒，按照渐变的画法涂湖水。黑色油画棒涂蝌蚪宝宝，眼睛可以用勾线笔画。最后别忘了勾那些细线条。

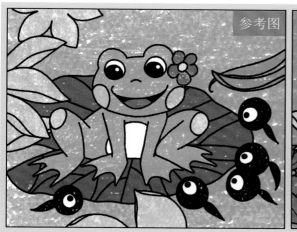

参考图

参考图

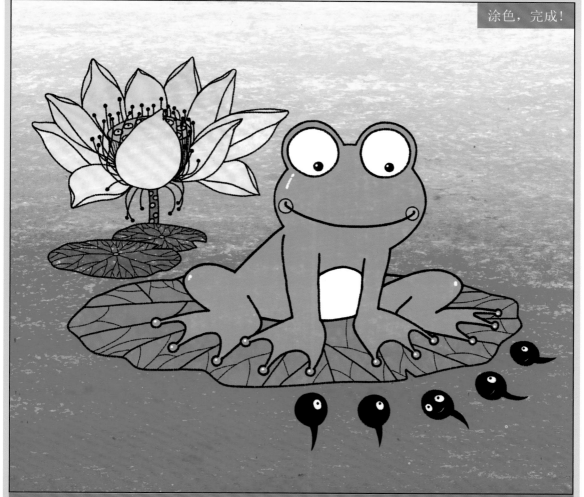

涂色，完成！

小画家的小锦囊

　　油画棒的色彩是很艳丽的，在初学时要大胆用色，把平涂法和渐变涂色法，轻画法和重画法搭配运用，利用已有的绘画知识进行创作。例如本画的背景，线描荷花加了进去。运用平涂、轻画的涂色方法铺底色，然后用勾线笔进行线描装饰，弥补了油画棒不能细致刻画的缺点。

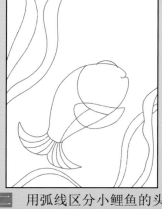

步骤一 铅笔起稿。画出小鲤鱼椭圆形的身体和两边翘起的尾鳍，用曲线画出水草柔软的外形。

步骤二 用弧线区分小鲤鱼的头部和身体，画出它的侧鳍，再用弧线细致刻画它的尾鳍，继续画水草，注意它们之间的遮挡关系。

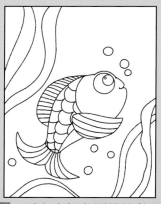

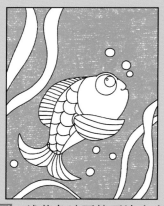

步骤三 画出小鲤鱼圆溜溜的眼睛，仔细刻画相互错开的鳞片、背鳍和侧鳍，再画出大大小小的气泡围绕在小鲤鱼身边，然后勾边。

步骤四 浅蓝色油画棒平涂水底，气泡留白。注意涂色时要朝着一个方向涂，这样涂色笔触不会乱，颜色干净透亮。

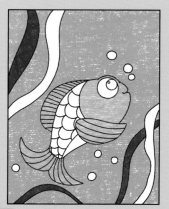

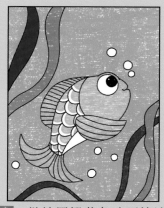

步骤五 橙黄色油画棒平涂小鲤鱼的头部和鱼鳍，注意眼睛和肚皮留白，翠绿色油画棒涂后面的水草。

步骤六 继续用橙黄色油画棒涂小鲤鱼的鳞片，要留出白边，草绿色油画棒涂前面的水草，至此水草的层次感就营造出来了。

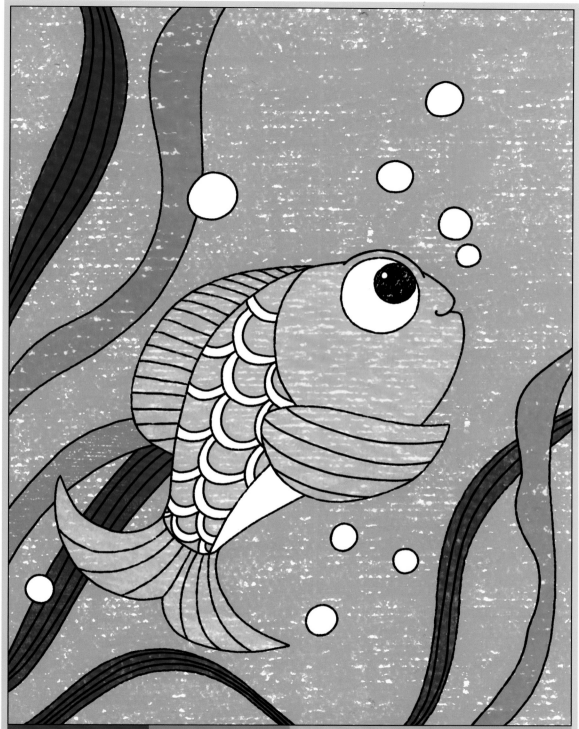

小画家的小锦囊

　　大胆使用蓝黄对比色，充分发挥油画棒的优势。这幅画的颜色参见上面的颜色条。
　　在绘画作品中使用对比色，能够营造醒目鲜艳、活泼质朴的视觉效果。油画棒的特点就是色彩艳丽，适合大面积涂色。综上所述，把油画棒的优点充分展示在画面中，即使是简单的景物，也可以带来美的视觉享受。

步骤一 铅笔起稿。画出地平线，前面画出小猴儿的外形、三个桃子、三个苹果和一片大叶子。

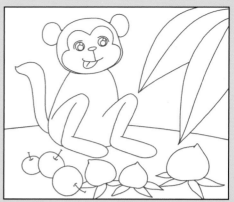

步骤二 把小猴儿的面部表情画成调皮、馋嘴的样子，再画出它的下肢，并且把桃子、苹果和大叶子画完整。

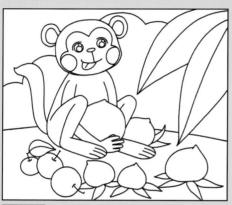

步骤三 画出小猴儿的上肢，抱着一个最大的桃子，身旁再加一个桃子，背景画出云朵。也可以添加你喜欢的景物，然后勾线。

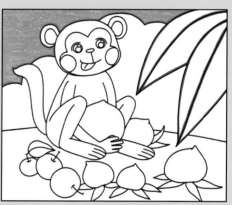

步骤四 天蓝色油画棒涂天空，云朵留白。在面积小的区域用同色水彩笔沿内侧描一圈儿，然后再涂色。

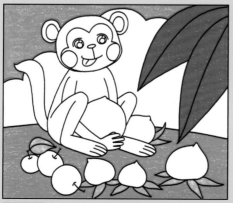

步骤五 草绿色油画棒涂草地，淡绿色油画棒涂桃子和苹果的叶子，绿色油画棒涂背景中的大叶子。

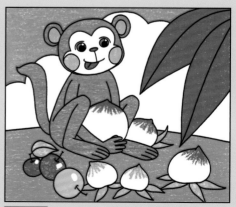

步骤六 用红色和明黄色油画棒涂苹果，空出高光，鲜红色和粉红色油画棒涂桃子尖儿，土黄色油画棒涂小猴儿，别忘了五官也要认真涂色。

参考图

参考图

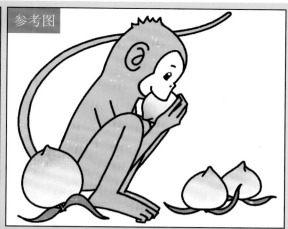

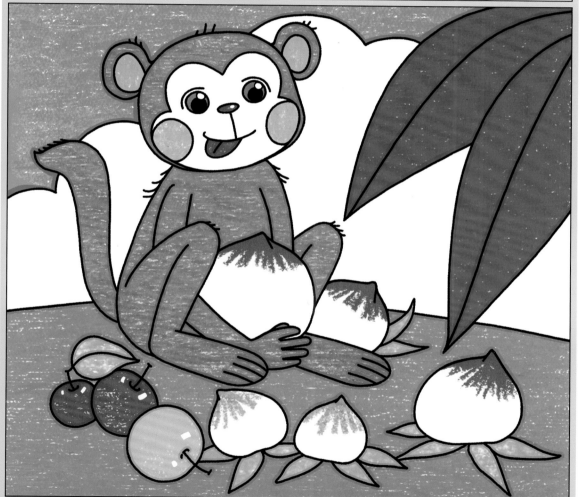

小画家的小锦囊

　　画的时候一定要注意把握好小猴子的表情，以表达出画面的主旨。

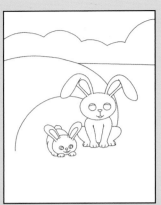

步骤一 铅笔起稿。画出地平线、云朵和兔子洞，在洞口前面画出一大一小、一坐一趴两只兔子的外形。

步骤二 细致刻画两只兔子具体的动作姿态和它们拟人化的面部表情。

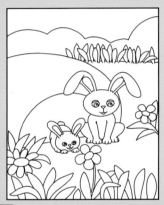

步骤三 用心描绘周围的自然环境，在两只兔子四周画出一片春意盎然的花海，然后勾线。

步骤四 天蓝色油画棒平涂天空，云朵留白，草绿色和黄绿色油画棒分别涂从远处到中间的草地和近处花朵的枝叶。

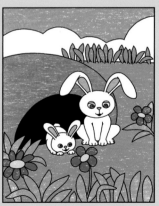

步骤五 红色和黄色油画棒分别涂两只兔子的眼睛、花瓣和花心，粉红色油画棒涂两只兔子的耳蜗。

步骤六 赭石色油画棒涂兔子洞，黑色油画棒涂洞口内部，两只兔子的身体留白不用涂色。

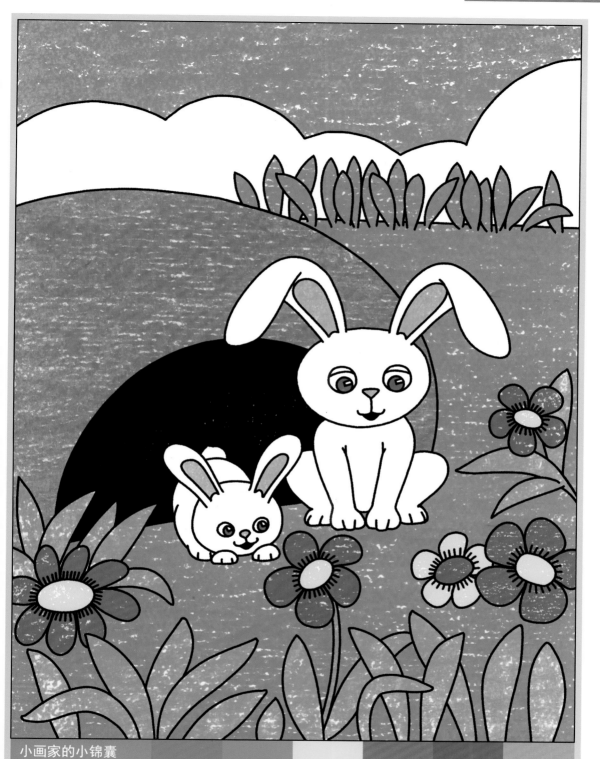

小画家的小锦囊

　　在画画时，颜色鲜艳固然好看，但是颜色太多反而会影响效果，显得画面很乱。看看上面的颜色条，能够归纳成几个色系？蓝色系、绿色系、黄色系和红色系，原来是四个色系，黑色和白色是无彩色不包括在内。在颜色搭配上最多不要超过四个色系，同一色系的颜色可以多选择。

步骤一 铅笔起稿。画出地平线和云朵，在前面画出一站一坐两只熊猫的外形。

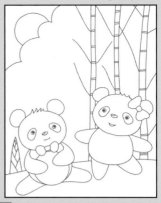

步骤二 把两只熊猫画出区别，蝴蝶结系头上的是女生，抱皮球、脖子上戴领结的是男生，然后画出太阳、竹子和竹笋作为背景。

步骤三 给竹子画出分枝和竹叶，给太阳画出卡通表情，把熊猫身后的竹笋画完整，然后勾线。

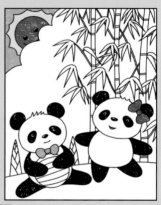

步骤四 天蓝色油画棒分别涂天空和领结，红色油画棒分别涂太阳的脸和蝴蝶结，黄色油画棒涂太阳的光芒，黑色油画棒涂熊猫身上的黑色部位。

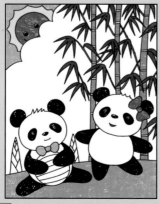

步骤五 草绿色和翠绿色油画棒分别涂竹子的枝干和竹叶，注意竹节留白不涂色，黄绿色油画棒涂草地。

步骤六 淡绿色油画棒涂竹笋，随意选择你喜欢的颜色涂皮球，注意相邻的颜色不要重复。

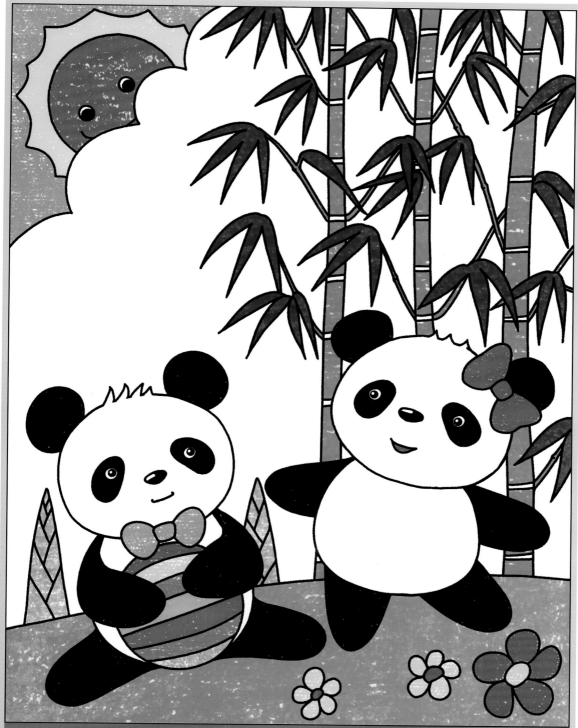

小画家的小锦囊

　　画画时一定要多动动脑筋，巧妙安排构图。就像这副画，竹叶画得很密不利于涂底色，怎么办？那就把背景留白，作为云朵。这样既确保涂色流畅，又利于统一画面颜色的整体性。画的时候不妨多试试，把构图安排和画面内容巧妙地结合起来，会产生意想不到的效果。

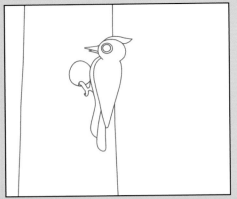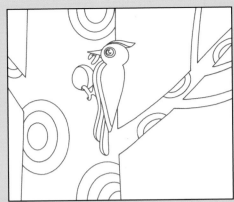

步骤一　铅笔起稿。画一棵粗粗的树干和啄木鸟抓住树洞的样子。树干的位置不要安排在画面正中间，那样很死板。

步骤二　画出树枝和树纹，再仔细刻画啄木鸟的外貌，让它尖尖的喙正好叼着一条虫子。

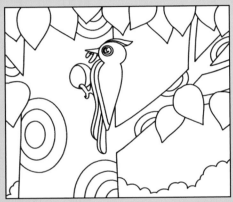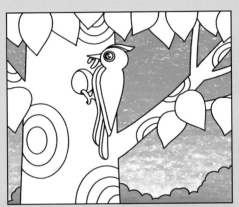

步骤三　给树木加上树叶，树叶画大些方便涂色，用波浪线勾出灌木丛。然后用勾线笔勾线。

步骤四　选择天蓝色油画棒用渐变的画法涂天空，绿色和黄绿色油画棒涂灌木丛。

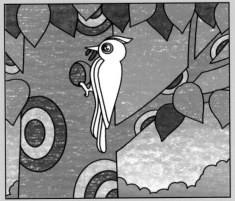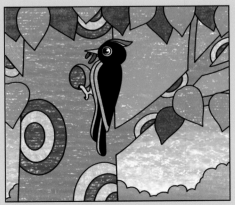

步骤五　选择草绿色和翠绿色油画棒涂树叶和小虫子，茶叶色油画棒涂树干，灰色和深灰色油画棒涂树纹。

步骤六　用红色和柠檬黄色油画棒涂啄木鸟的头冠，再用淡黄色、黑色和银色油画棒涂它身上的羽毛、爪子和喙。

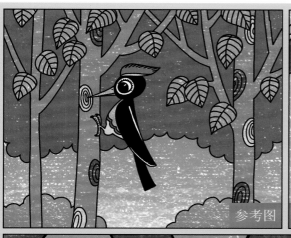 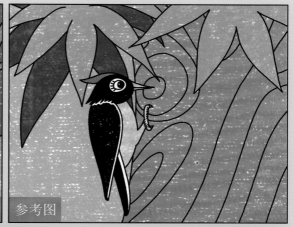

参考图　参考图

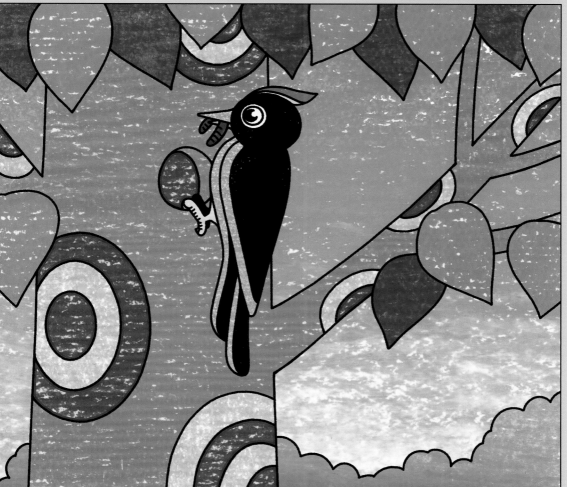

小画家的小锦囊

　　这是一幅绿色调的绘画作品，绿颜色在画面中占的比重最大。在绘画创作前除了构思主题、安排构图外还要设定"色调"，为作品确定一个符合主题的颜色倾向。比如大海一般是蓝色调，森林多为绿色调，秋天总是黄色调。统一的色调不仅能使画面颜色统一，而且更能突出绘画作品的创意，这一点很重要。

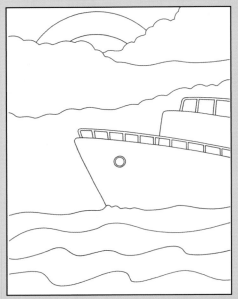

步骤一 铅笔起稿。画出海平面、轮船的前部分和白云。用波浪线画出海水，进一步刻画轮船，在云朵后面加上彩虹。

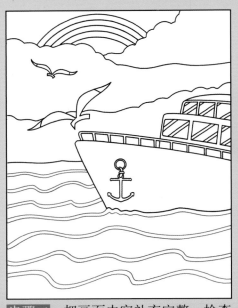

步骤二 把画面内容补充完整，检查画面整体效果，然后勾线。

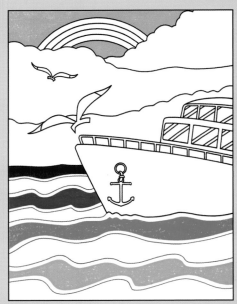

步骤三 用群青色、钴蓝色、天蓝色和浅蓝色油画棒由深到浅涂海水，再用天蓝色油画棒涂天空。

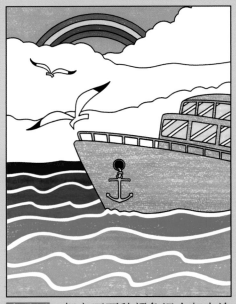

步骤四 把上下两种颜色混合起来涂中间的颜色，渐变效果就出来了。注意最下面的浅蓝色和白色混合。浅灰色涂轮船表面，淡黄色和柠檬黄色分别涂窗户和锚，黑色涂海鸥翅膀尖。按照"赤橙黄绿青蓝紫"的规律选择颜色涂彩虹。

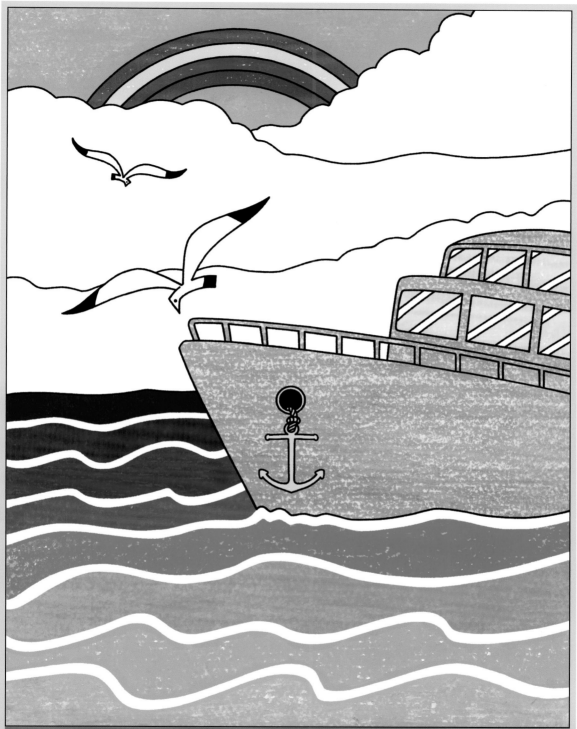

小画家的小锦囊

　　《远航》这幅油画棒作品的亮点在于蓝颜色的过渡变化，这种过渡不是单色加白色的变化，而是同一色系不同色相的色彩渐变。

步骤一　铅笔起稿。在画面左侧画出蜿蜒的小径,近大远小的木桩和下面的草丛。

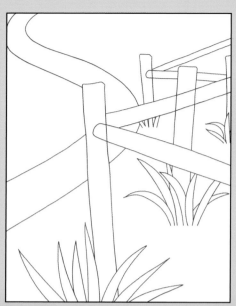

步骤二　在木桩的基础上画上曲折的横木,这样木篱笆就画成了。

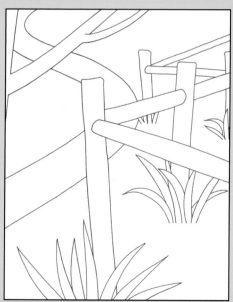

步骤三　在画面右上角画上树干和分枝,把木篱笆被挡住的地方擦掉,使其完整。

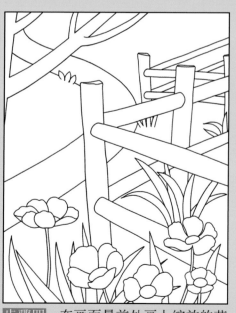

步骤四　在画面最前处画上绽放的花朵,检查画面是否完整,然后勾线。

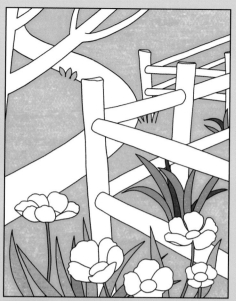

步骤五 淡绿色油画棒平涂草地，翠绿色、草绿色和黄绿色油画棒涂叶子和草丛，按照里深外浅的规律涂色。

步骤六 用淡黄色和土黄色油画棒涂木篱笆，按照渐变的画法涂色。

步骤七 茶叶色油画棒涂画面左上角的树木，紫红色和鲜红色涂花瓣。

步骤八 粉红色油画棒涂最前面的花瓣，黄色油画棒涂花芯。

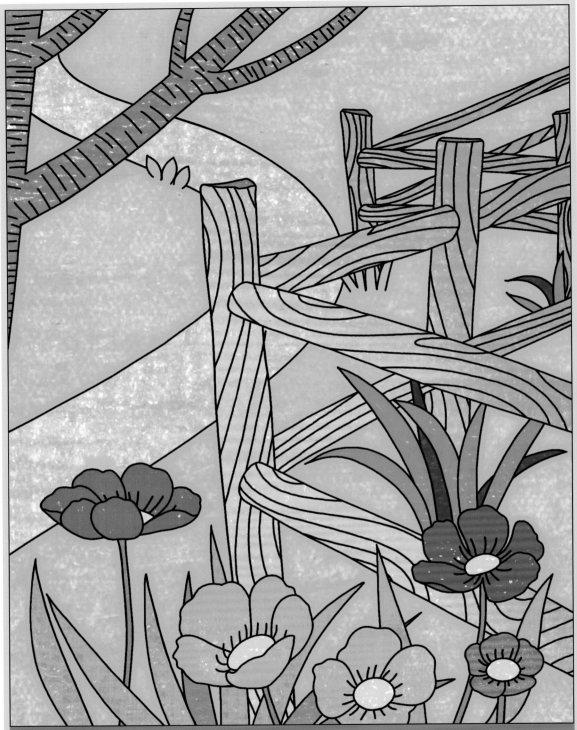

小画家的小锦囊

《乡村美景》这幅油画棒作品需要注意，景物的透视关系，尤其是木篱笆的结构比较复杂，在画的时候最好先确定大的动态线再一步一步推着往后画，以免画乱了。

步骤一 铅笔起稿。画出弯弯的小路和小刺猬的躯干外形,让小刺猬正好站在路上。

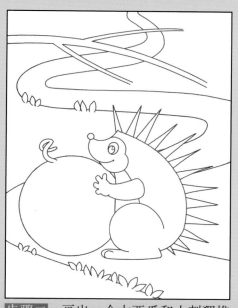

步骤二 画出一个大西瓜和小刺猬推西瓜的手臂,以及它背上的尖刺。在路旁画些小草,在画面上方画出一根树枝。

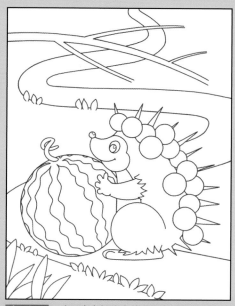

步骤三 细致刻画小刺猬的外貌和一些圆圆的果子,它们正好扎在小刺猬的尖刺上。然后画出西瓜条纹,并在画面左下角画些小草。

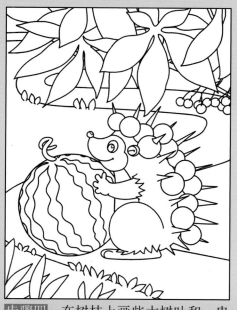

步骤四 在树枝上画些大树叶和一串果实,注意叶片之间的遮挡关系,别画乱了。完善小刺猬的形象。之后用勾线笔勾线。

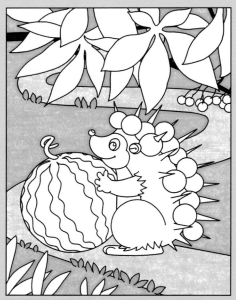

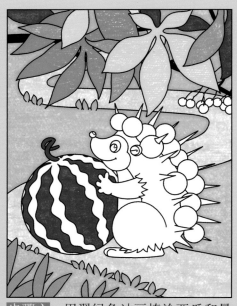

步骤五 用灰色或浅灰色油画棒涂小路，淡绿色油画棒涂路两旁的草地，深棕色油画棒涂树枝。

步骤六 用翠绿色油画棒涂西瓜和最后面的树叶，草绿色油画棒涂前面的小草和中间层的树叶。然后用黄绿色和柠檬黄色油画棒涂前面的树叶。

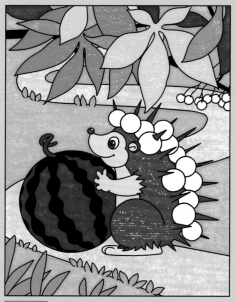

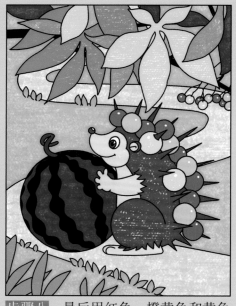

步骤七 用淡黄色油画棒涂小刺猬的皮肤，深棕色油画棒涂它的鼻头、眼睛和尖刺，然后用黑色油画棒涂它眼睛的瞳孔和西瓜条纹。

步骤八 最后用红色、橙黄色和黄色油画棒分别涂小刺猬背上和枝头上的圆果子，别忘了留高光或用白色油画棒画出来。

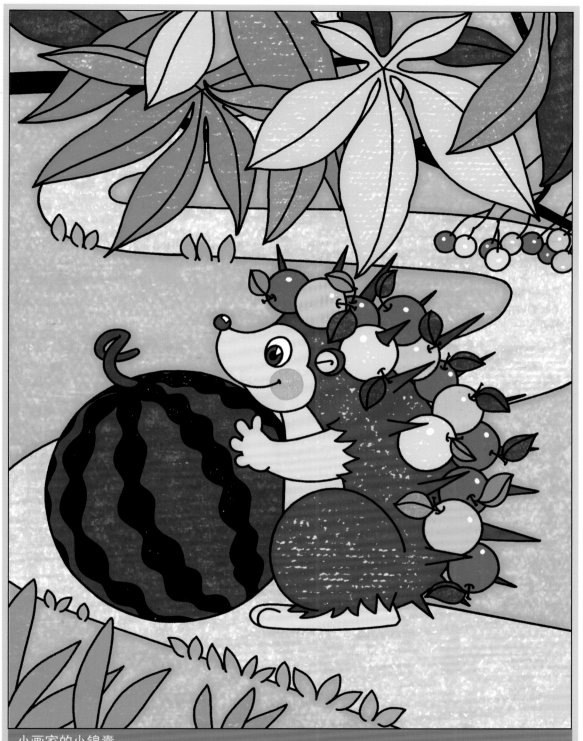

小画家的小锦囊

《小刺猬背果子》这幅画的灵感源自一部剪纸美术片，画的时候就像讲述一个童话故事一样，要把小刺猬的聪明、可爱通过它的眼睛、动作表现出来。在画面中的颜色不要用太多，归纳起来就是红、黄、绿三类颜色。

步骤一 铅笔起稿。画出窗台和窗帘的外形，在窗台上画一个花瓶，前面画上软椅和靠垫。

步骤二 画出花瓶里的鲜花和窗外的树枝，用横线条装饰软椅，上面画个玩具熊。

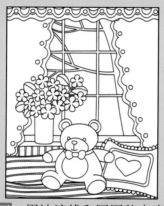

步骤三 用波浪线和圆圈装点窗帘，把玩具熊和靠垫画完整，然后勾线。

步骤四 赭石色油画棒涂树枝，淡黄色油画棒涂窗帘，浅灰色油画棒涂窗棱和窗台，淡绿色油画棒涂花瓶。

步骤五 粉红色、红色、橘色、明黄色、黄色、柠檬黄色和淡黄色油画棒按深浅顺序涂软椅和鲜花，翠绿色和草绿色油画棒画叶片。

步骤六 土黄色和淡黄色油画棒涂玩具熊，朱红色油画棒涂领结和桃心，明黄色油画棒涂靠垫的花边，其余地方留白。

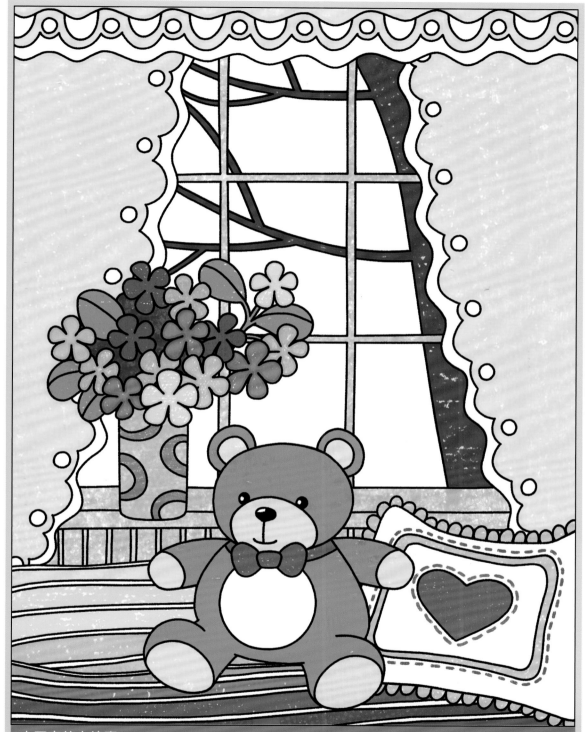

小画家的小锦囊

　　《窗台》这幅油画棒作品描绘的是家中窗户附近的温馨场景，是一幅静物画。在画面中黄颜色占的面积最大，成为这幅画的主色调，除此以外，红色和绿色作为点缀和补充画面的颜色。大家也可以尝试画一下自己家的窗台，作为一次写生练习。

步骤一 铅笔起稿。画出地平线和一片大大的手掌形状的叶子，在两者之间画出一大一小两只猫的外形，这是猫妈妈和她的宝宝。

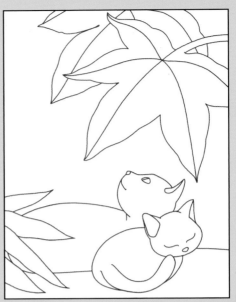

步骤二 在大叶子后面再添加一片掌形叶子，把猫妈妈画成抬头看雨的样子，把猫宝宝画成睡觉的样子，并且在它们身前画一组长叶子。

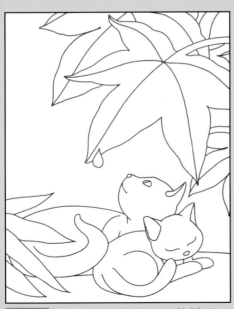

步骤三 细致刻画猫咪母子的样子，把叶子的层次画得更加丰富，并且在画面的视觉中心画出雨滴。

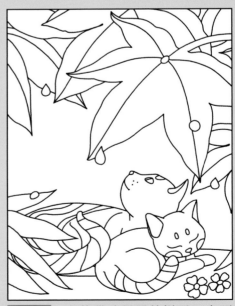

步骤四 完善猫咪母子的样子，先不画胡须，涂色后再加上去，可以给它们加些条纹。再画一些叶子、雨滴和花朵。之后用勾线笔勾线。

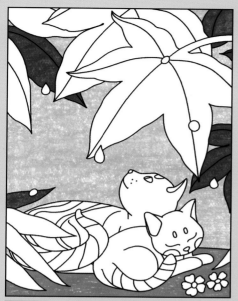

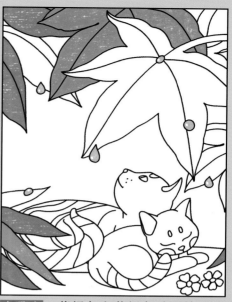

步骤五 用灰色油画棒涂阴雨天的背景，茶叶色油画棒涂草地，翠绿色油画棒涂后面的叶子。

步骤六 草绿色和黄绿色油画棒分别涂中间和前面的叶子，淡绿色油画棒涂雨滴，留出高光或用白色油画棒点出高光。

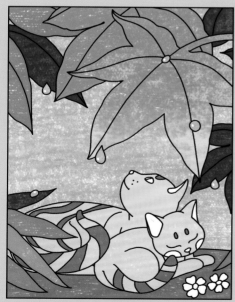

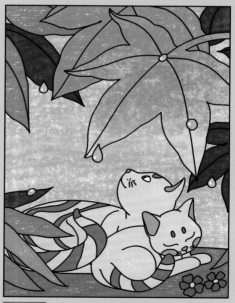

步骤七 黄绿色和柠檬黄色油画棒用混合渐变的画法涂前面最大的叶子，淡黄色油画棒涂猫咪母子，土黄色油画棒涂它们身上的条纹。

步骤八 粉红色油画棒涂猫咪母子的耳朵、鼻子和脸蛋，浅蓝色油画棒涂猫妈妈的眼睛，再用细勾线笔画上猫须。最后用朱红色和柠檬黄色油画棒涂花朵。

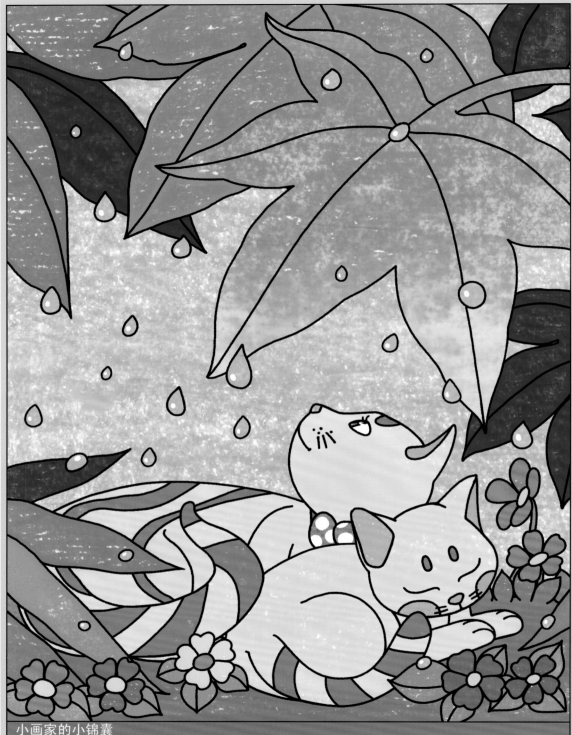

小画家的小锦囊

　　这幅画里的猫咪母子占据画面的下方位置，掌形叶子占据画面的上方位置，呈现出分离状，好像没有联系在一起，可以利用雨滴将它们联系起来，同时营造出温馨的氛围。

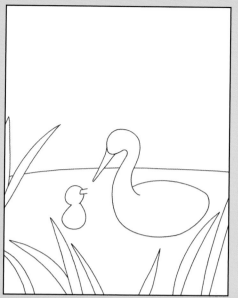

步骤一 铅笔起稿。先画出地平线，再画出丹顶鹤母子的外形，然后画出细长的芦苇叶子。

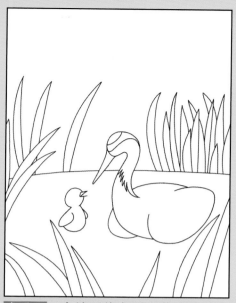

步骤二 在地平线上画出芦苇叶子，画出丹顶鹤母子翅膀的动态。

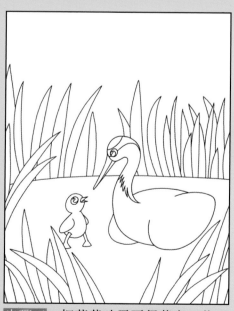

步骤三 把芦苇叶子画得茂密一些，为丹顶鹤宝宝画出双腿和它们对望的眼睛。

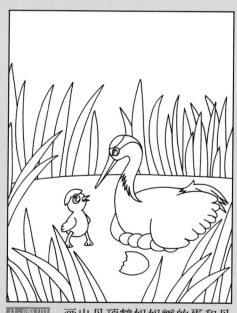

步骤四 画出丹顶鹤妈妈孵的蛋和丹顶鹤宝宝裂开的蛋壳，然后勾线。

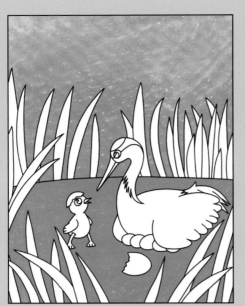

步骤五 天蓝色和淡紫色油画棒涂出颜色渐变的天空，草绿色油画棒涂中间的草地。

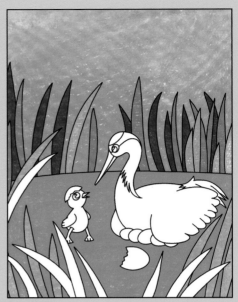

步骤六 翠绿色油画棒涂最后面一层的芦苇叶子，茶叶色和黄绿色油画棒涂中间一层的芦苇叶子。

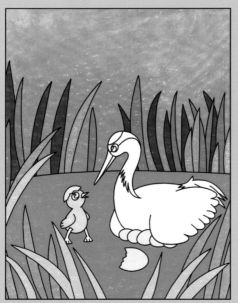

步骤七 黄色油画棒涂最前面一层的芦苇叶子，淡黄色油画棒涂丹顶鹤宝宝的身体，再用淡黄色混合白色油画棒涂蛋壳。

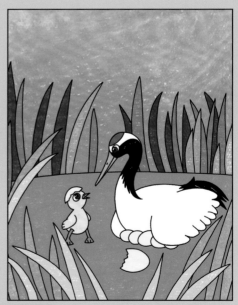

步骤八 朱红色、浅灰色和黑色油画棒涂丹顶鹤妈妈，赭石色油画棒涂丹顶鹤宝宝的嘴和双腿，丹顶鹤的眼睛都用棕色油画棒来涂。

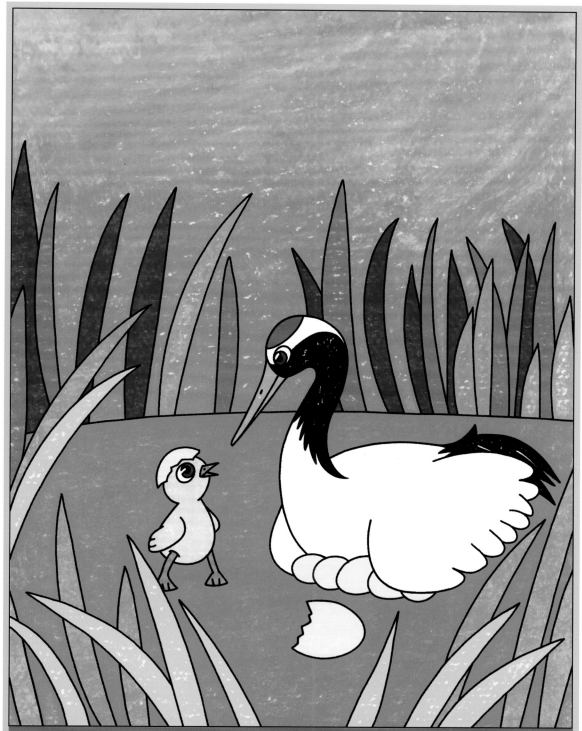

小画家的小锦囊

　　《第一声问候》这幅画给人一种温暖、亲切的感觉，很适合作为母亲节的礼物送给妈妈。画的时候最需要注意的是丹顶鹤妈妈和宝宝的眼神一定要有交流，也就是说要可以看到一起去。

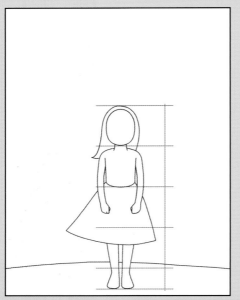

步骤一　铅笔起稿。画出地平线，前面画出一个站着的小女孩儿的外形，按照四个半头身比例来画。

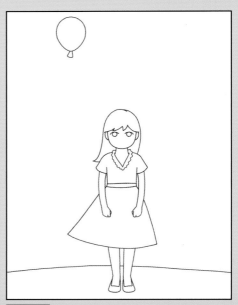

步骤二　细致刻画小女孩儿的头发、眼睛、四肢动作和服装，在远处画出一只椭圆形的气球。

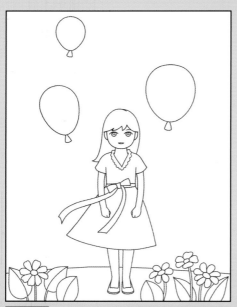

步骤三　进一步刻画小女孩儿微笑的表情和服装配饰，空中再画出两只气球，注意它们的倾斜角度略有不同，在最前面画出两组花草。

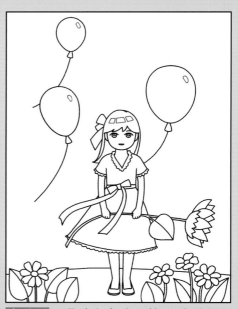

步骤四　通过小女孩儿的双手画出一支大葵花，正好被她握在手里，用波浪线为小女孩儿的裙子画上花边，然后勾线，注意高光不勾。

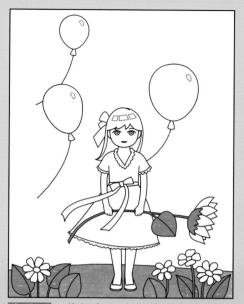

步骤五 草绿色混合柠檬黄色油画棒涂草地，再用草绿色油画棒涂大葵花的枝叶和两组花草中后面的枝叶，黄绿色油画棒涂前面的枝叶。

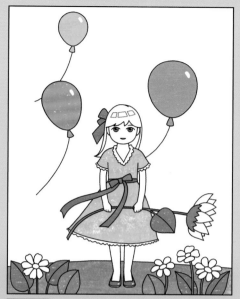

步骤六 天蓝色、橘色和粉红色油画棒分别涂三只气球，红色和粉红色油画棒分别涂小女孩儿的裙子、飘带、蝴蝶结和鞋子，天蓝色油画棒涂小女孩儿的眼睛，注意高光和花边留白。

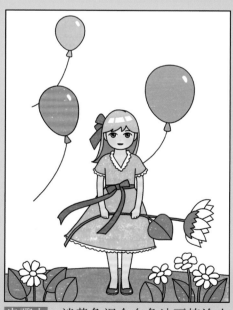

步骤七 淡黄色混合白色油画棒涂小女孩儿的皮肤，用粉红色油画棒轻轻地涂她的脸蛋，注意不要有明显的边界。土黄色和明黄色油画棒分别涂头发的暗面和亮面，注意高光留白。

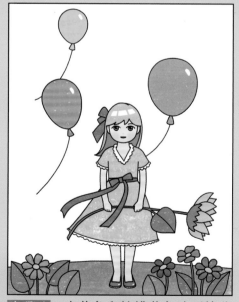

步骤八 中黄色和柠檬黄色油画棒分别涂葵花花瓣的暗面和亮面，紫色、朱红色和橘色油画棒分别涂前面四朵鲜花的花瓣，最后用柠檬黄色油画棒涂花心。

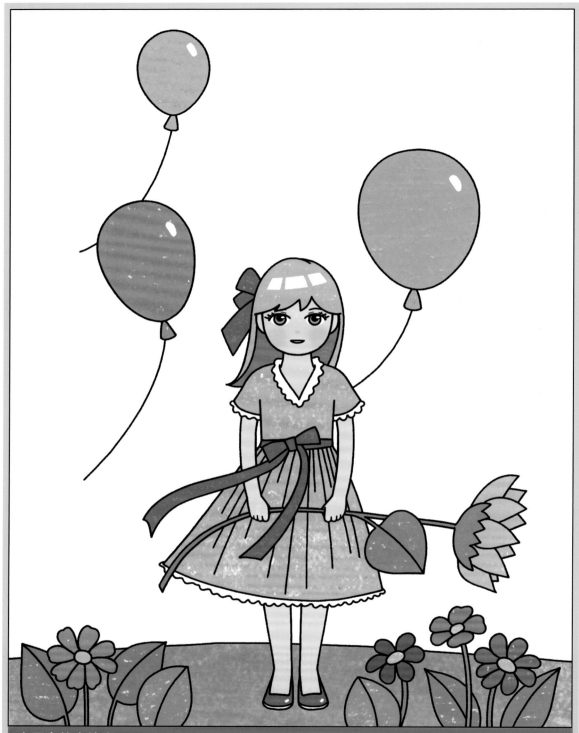

小画家的小锦囊

这幅画以人物为主的油画棒作品，要画出清新、明快的色彩感觉。可以在留白的背景中添加小鸟、蝴蝶、花瓣等等元素，但是要注意数量和大小，否则会显得凌乱和琐碎。

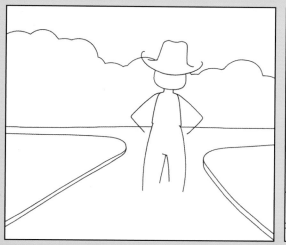

步骤一 铅笔起稿。画出地平线和树林，在画面中心偏右的位置上画出小牛仔戴帽子的头部和身体的姿态，在他身体两边留出一定的距离，用弯线画出路旁便道的轮廓线，注意便道的透视。

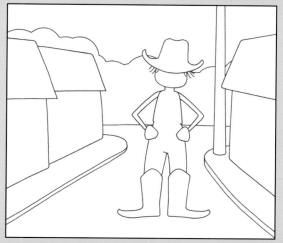

步骤二 画出小牛仔穿戴的牛仔帽、牛仔靴和他双手叉腰的动作，在便道两旁画出房屋建筑和电线杆，注意房屋的透视要和便道的透视一致。

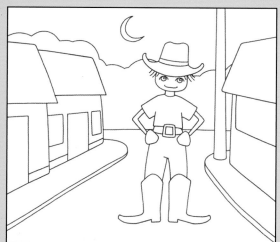

步骤三 画出小牛仔微笑的面部表情和腰间的皮带，画出房屋的门窗以及夜空中一轮弯月，注意门窗的透视要和便道、房屋的透视一致。

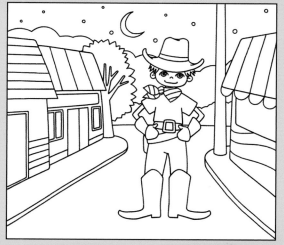

步骤四 把画面中人物、景物、植物的造型刻画完整，然后勾线。

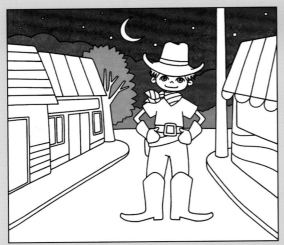
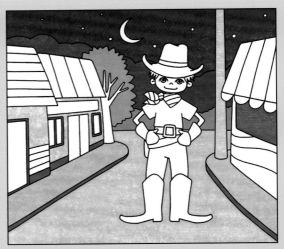

步骤五 群青色油画棒平涂背景夜空，翠绿色油画棒涂最后面的树林，草绿色油画棒涂中间一层的矮树丛，黄绿色油画棒涂前面大树的树冠。

步骤六 浅灰色油画棒分别涂中间的马路、房屋的墙面和电线杆，深灰色油画棒涂房屋的门窗边框、墙角和便道的暗面，淡绿色油画棒涂便道的亮面。

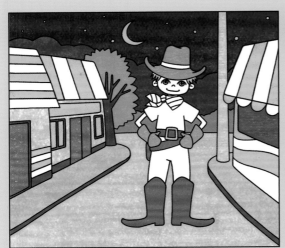
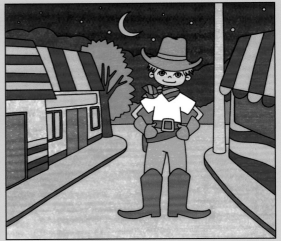

步骤七 明黄色油画棒分别涂星星、月亮、小牛仔的头发、皮带扣，土黄色油画棒分别涂小牛仔的牛仔帽、手套，中黄色油画棒分别涂房屋装饰条和窗内，赭石色油画棒分别涂小牛仔的皮带、牛仔靴和屋门，棕色油画棒涂树干。

步骤八 天蓝色油画棒涂牛仔帽上的横条，再搭配红色油画棒涂横条纹的围巾，浅蓝色油画棒涂小牛仔的眼睛和牛仔裤，钴蓝色油画棒涂房屋的装饰条。注意眼睛的高光和上衣留白。

参考图

参考图

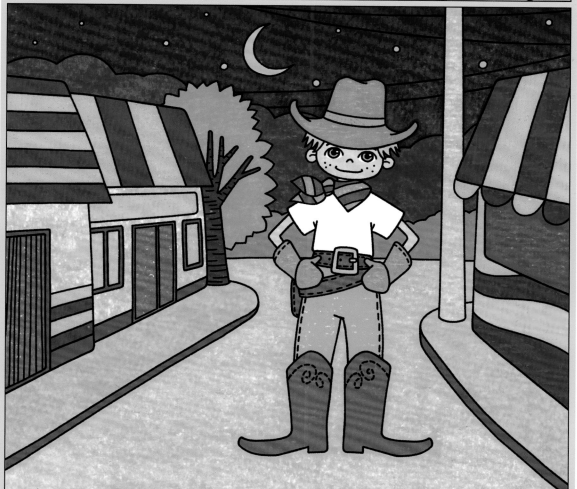

小画家的小锦囊

　　《小牛仔》这幅油画棒作品要把握好人物的造型和色彩的运用。以西方金发小男孩儿为原型，结合西部牛仔的装扮，经过夸张变形地设计，这么一个卡通风格的小牛仔就出现在我们眼前了。其次在颜色方面也有属于牛仔的常见色，比如荒漠土黄色、皮革棕褐色、牛仔裤的灰蓝色、格子衬衣的暗红色等，一定要充分利用。

步骤一　铅笔起稿。画出一个男孩儿和两个女孩儿不同的外形，他们形成三角形构图，这种构图形式最稳定。

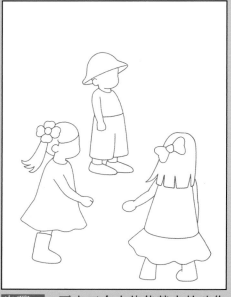

步骤二　画出三个小伙伴基本的动作姿态和服装造型。可以按照三个半头身比例来画幼儿，更能突出他们稚拙可爱的外貌特征。

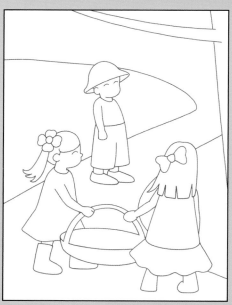

步骤三　在三个小伙伴的脚下画出一条蜿蜒的小路，在右侧画出一棵大树的局部，画出一个大篮子握在两个小女孩儿手中。

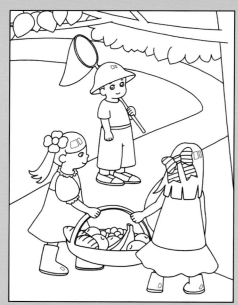

步骤四　把三个小伙伴他们各自的样貌和衣着画完整，画出篮子里的野餐食物，注意它们之间的遮挡关系，概括地画出大树的树冠和几片树叶，然后勾线，高光部分不勾。

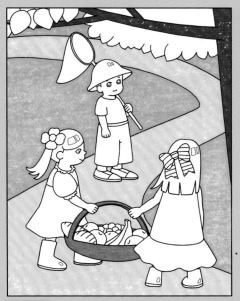

步骤五 淡黄色油画棒涂小路，淡绿色油画棒涂小路两旁的草地，棕色油画棒涂大树的枝杆。

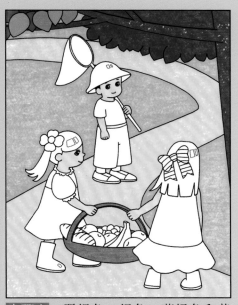

步骤六 翠绿色、绿色、草绿色和黄绿色油画棒按照从深到浅的顺序涂大树的树冠和树叶，淡黄色混合白色油画棒涂三个小伙伴的皮肤，再用浅灰色油画棒涂眼睛，高光留白。

步骤七 天蓝色、浅蓝色、紫色、紫红色、橘色、明黄色和草绿色油画棒互相搭配，涂三个小伙伴的衣服和鞋子，注意冷色和暖色要互相搭配。

步骤八 土黄色油画棒涂右边女孩儿的头发，中黄色油画棒涂左边女孩儿的头发和男孩儿帽子的亮面，橙黄色油画棒涂它的暗面，浅灰色和棕色油画棒涂捉昆虫的网，任选颜色给头饰涂色，选择相应的油画棒涂食物。

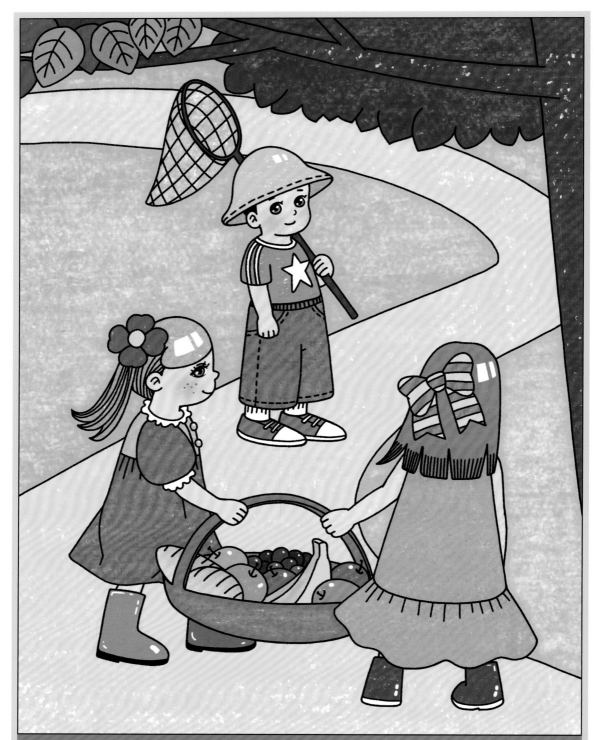

小画家的小锦囊

这幅作品，在创作的时候，一定要注意三个孩子之间的关系，同时，整体的色调要体现出轻松、快乐的感觉。

参考图

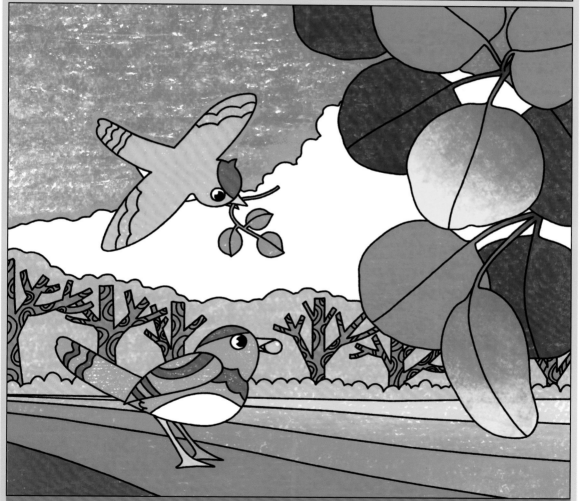

小画家的小锦囊

　　这幅画表现出绿油油的充满希望的感觉，需要使用高明度的颜色，用柠檬黄、中黄、明黄等黄色系的颜色，逐步过渡成绿颜色。也可以借鉴参考图画些花朵，加一两只小鸟，用少量暖色来调和画面色彩。

本套丛书共有四个分册，《油画棒》、《水粉画》、《线描画》、《国画》。本书以儿童美术教育的正确理念为导向，结合各类绘画艺术的特点，及少儿美术教学规律编写而成。丛书编写过程中，本着简单、易学、有趣的原则，循序渐进地安排内容，步骤介绍详细，文字简明扼要，图片清晰、美丽而富有想象力，使孩子在学习技法的同时，培养对美的认识。

本套丛书可供儿童尤其是6～12岁儿童参考学习，也可作为绘画的培训教材使用。

图书在版编目（CIP）数据

油画棒 / 王兆慈编著. --北京：化学工业出版社，
2011.6
儿童美术基础教程
ISBN 978-7-122-10988-0

Ⅰ. 油… Ⅱ. 王… Ⅲ. 儿童画-技法（美术）-儿童
教育-教材 Ⅳ. J219

中国版本图书馆CIP数据核字（2011）第064448号

责任编辑：王清颢　　　　　　　　　　　装帧设计：韩　飞
责任校对：宋　夏

出版发行：化学工业出版社　（北京市东城区青年湖南街13号　邮政编码100011）
印　　装：北京方嘉彩色印刷有限责任公司
787mm×1092mm　1/16　印张4　字数80千字　2011年6月北京第1版第1次印刷

购书咨询：010-64518888（传真：010-64519686）　　售后服务：010-64518899
网　　址：http://www.cip.com.cn
凡购买本书，如有缺损质量问题，本社销售中心负责调换。

定　价：25.00元

ERTONG MEISHU
JICHU JIAOCHENG

儿童美术
基础教程

ISBN 978-7-122-10988-0

销售分类建议：**艺术/绘画 少儿美术**

定价：25.00元